ISBN 978-0-364-68897-7
PIBN 11273292

1 MONTH OF
FREE
READING

at

www.ForgottenBooks.com

By purchasing this book you are eligible for one month membership to ForgottenBooks.com, giving you unlimited access to our entire collection of over 1,000,000 titles via our web site and mobile apps.

To claim your free month visit:

www.forgottenbooks.com/free1273292

CATALOGUE

D'UNE JOLIE COLLECTION

DE TABLEAUX

ANCIENS ET MODERNES,

Provenant du Cabinet de M***,

Dont la Vente au plus offrant et dernier enchérisseur, se fera les Lundi 27, Mardi 28 et Mercredi 29 Novembre 1809, cinq heures de relevée, en la grande Salle de l'hôtel de Bullion, rue J. J. Rousseau.

La plus grande partie de ces Tableaux est d'une forme convenable, et en général ils sont bien conservés.

L'Exposition publique aura lieu audit Hôtel les Dimanche 26 et Lundi 27 Novembre, (1er. jour de la vente), depuis onze heures du matin jusqu'à quatre heures de relevée, et ensuite chaque matinée des jours de vente.

———————

Ledit CATALOGUE SE DISTRIBUE à Paris :

Chez MM. { MASSON jeune, Commissaire-Priseur, rue Grange-Batelière, n.° 8 ; DESTOUCHES, Peintre-Artiste, rue St.-André-des-Arts, n°. 45.

AVERTISSEMENT.

BIEN loin d'imiter, dans la rédaction de cette Notice, certaines personnes qui se tourmentent pour élever péniblement l'échafaudage descriptif de leurs Tableaux, nous éviterons les phrases diffuses, boursoufflées et surchargées de fautes en tout genre.

Que prouve en effet ce jargon de place publique.... des connoissances? non.... de l'esprit? encore moins.... mais que produit-il? pas plus de profit que de gloire. Les moins clairvoyans parmi les Amateurs n'en sont pas dupes, et les résultats ordinaires de ce pitoyable échafaudage sont la honte d'avoir montré de ridicules prétentions à l'esprit, et de n'avoir jetté sa poudre qu'aux yeux des aveugles.

Les Amateurs de Tableaux ne veulent pour guide que la vérité; nous la dirons simplement, et lorsque nous garantirons l'originalité d'un Tableau et le nom de son auteur, on pourra d'autant mieux nous croire que nos études assidues, et notre longue expérience, nous mettent à même de juger avec connoissance de cause.

CATALOGUE

DE

TABLEAUX

ANCIENS ET MODERNES.

Erasme QUELLIN

No. 1. Une Sainte-Famille : composition de trois *retiré* figures.

C. Alphonse DU FRENOY.

2. La Mort de Cléopâtre. *82.*

École de N. POUSSIN.

3. Fuite en Egypte. *75.*

L. BAKHUISEN.

4. Marine. *191.*

Gonzale COQUES.

5. Une Assemblée de figures d'hommes et de femmes *500.* occupés à faire de la musique.

J. C. MOLA.

6. La Prédication de St.-Jean. *42.*

GEMMINIANI.

7. Sujet de Piété. *21.*

56. 11 10. Jeux d'Enfans. 56

· S. BOURDON.

480. 11 11. Sujet d'Histoire.

C. CIGNANI.

80. 10. 12. Flore.

F. MILLET.

183. 5. 13. Paysage orné de figures. 1

40. 11 14. Marine ; goût de Van de Velden: 40.

Ecole du TITIEN.

79. 11 15. Sainte-Famille.

P. PERUGIN.

40. 11 16. Jésus au milieu des Docteurs.

A. STORK.

72. 50. 17. Marine.

KAREL DU JARDIN.

176. 11 18. Paysage, figures, fabrique et animaux.

ANTONISSENS.

170. 11 19. Figures, paysages et animaux.

G. V. TILBORGH.

20. Deux Tableaux faisant pendans ; intérieur de ménage.. — *129.*

Thomas WICK.

21. Une Marine. — *70.*

22. La Naissance de la Vierge ; composition de P. de Cortonne. — *61.*

TIEPOL.

23. Sujet allégorique. — *40.*

CROOS.

24. Paysage et figures. — *55.*

SAVERI.

25. Un Vase et des Fleurs. — *44.*

F. BAUT.

26. La Vue du Pont-Neuf. — *120.*

GAUDAT.

27. Paysage orné de figures et animaux. — *60.*

HOMEGANG.

28. Autre Paysage, figures et animaux. — *72.*

VERDUSSEN.

29. Deux Tableaux faisant pendans. — *60.*

HERMAN d'Italie.

30. Paysage et figures. — *80.*

WENINX.

99 - 95. 31. Paysage et figures.

VERDUSSEN.

43. 95. 32. Chasse aux Cerfs.

Francisque MILLET.

51. 11 33. Figures, fabrique et paysage.

P. P. RUBENS.

80. 11. 34. Deux Tableaux faisant pendans.

SWEBAK DESFONTAINES.

50. 55. 35. Des Cavaliers arrêtés près d'un château.

ABSOVEN.

40. 11 56. Intérieur de Cuisine.

35. 50. 37. Marine par Asselin.

HOMEGANG.

97. 5. 58. Paysage, figures et animaux.

72. 11 39. Autre Paysage par Vanéden.

J. D. DE HEEM.

76. 95. 40. Fruits et Huîtres.

Ecole de REMBRANT.

150. 11 41. Une Prédication.

LAUTERBOURG.

05. 11 42. Paysage orné de figures.

C. SCHUT.

43. Diane et Actéon.

Salomon RUISDAEL.

44. Une Perspective de la ville de Bruxelles.

45. Paysage d'un bon maître flamand, orné de figures par F. Baut.

MICHEL.

46. Paysage et figures.

N. BERG.

47. Figures et animaux.

J. MIEL.

48. Des paysans à table.

VAN ROMAIN.

49. Figures et animaux.

GRIF.

50. Des animaux morts et vivans.

ZUKARELLI.

51. Paysage orné de figures et d'animaux.

C. POELEMBOURG.

52. Jésus et la Samaritaine.

Bartholomé BREEMBERG.

53. Paysage et figures.

TREVISANNI.

54. Sujet d'histoire.

J. MIEL.

47. 11 55. Un Clair de lune.

29. 5. 56. Intérieur de Cuisine , par un maître flamand.

Thomas WICK.

163. 11 57. Intérieur de Ménage.

N. BERGHEM.

101. 11 58. Marche d'animaux.

STELLA.

92. 11 59. Paysage et figures.

Isaac OSTADE.

61. 11 60. Intérieur de Ménage.

WOUWERMANS.

131. 11 61. Des Cavaliers en marche.

J. D. DE HEEM.

51. 50. 62. Des Fruits.

C. SCHUT.

59. 95. 63. Sainte-Famille.

GORIS DE COXIE. 1685.

87. 11 64. Paysage orné de figures et animaux.

HUYSMANS de Malines.

163. 11 65. Paysage et figures.

40. 11 66 Fête flamande , composition de Teniers.

PREVOST.

120. 11 67. Paysage et figures.

KUIP.

68. L'innocence.

DIEPENBEKE.

69. Samson aux prises avec un Lion.

F. BAUT et BAUDWINS.

70. Paysage, figures, fabrique et animaux.

J. STEEN.

71. Une Musicienne.

72. Une Tête de jeune homme, peinte dans le goût de Rembrant.

Idem de HEEM.

73. Fruits et Homars.

ROCHEL RUISEH.

74. Fruits et Fleurs.

KERFUT.

75. Deux tableaux faisant pendans, représentant des Cavaliers en marche.

76. Intérieur de Ménage.

N. BERGHEM.

77. La Diseuse de bonne aventure.

78. Paysage orné de figures dans le goût d'Hobema.

J. MIEL.

79. Clorinde chez les bergers.

80. Les œuvres de Miséricorde.

GERARD HOET.

81. Sacrifice. *1 5 5* *150.*

ASSELIN.

182. Ruines, figures et animaux *179.*

MAUPERCHÉ.

83. Paysage et figures. *121.*

MOLNAERT.

84. L'intérieur d'une Taverne. *71.*

J. V. D. BENT.

85. Paysage, figures et animaux. *75.*

A. ELZHEIMER.

86. Paysage orné de figures. *56.*

J. MIEL.

87. Figures d'hommes, de femmes et d'enfans à la porte d'une auberge. *161.*

G. V. TILBORGH.

88. Une Famille en repos sous une voûte. *98.*

89. Vierges foles ; composition de Scalken. *24.*

Joannes TRIESI.

90. Paysage et figures. *40.*

C. BEGA.

92. Intérieur de Tabagie. 76. 4

V. DELEN et VAN TULDEN.

93. Un Intérieur d'église. 130. 4

94. Tableau de l'Ecole Espagnole. 61. 4

Martin DE VOS.

95. Deux Tableaux faisant pendans , sujet d'histoire. 72. "

BLOEMAERT.

96. Sainte-Famille. 75. "

VERANDAEL.

97. Un Vase et des Fleurs. L 40. 5.

MOMERS.

98. Figures et animaux. 34. "

GRIF.

99. Figures et animaux. 58. 5.

P. VANDERLINT.

100. Apollon et Daphné. 71. 10.

101. Paysages , figures et animaux, goût de Karel
du Jardin. 29. "

J. D. DE HEEM.

102. Des Fruits et des Huîtres.　50. //

103. Fleurs par Daniel Segers , et portrait d'homme
par Froucals.　70. 50

Isaac OSTADE.

104. L'Hiver.　160. //

VERKOLIER.

105. Sujet gracieux.　175. 5

TENIERS.

106. Pastiche ou imitation du Bassan.　63. //

BAUL et BOUDEWINS.

107. Paysage , figures et fabriques.　56. //

MICHAU.

108. Paysage et animaux.　29. 9

109. Des Chevaux mangeant de l'avoine près la porte
d'une auberge , signé D. V.　76. //

LE NAIN.

110. Intérieur d'une Ecurie.　922. //

MAUPERCHÉ.

111. Saint-Jean endormi , et fond de paysage.　59. //

NETSCHER.

112. Portrait d'homme.　27. 55.

Frédéric MOUCHERON.

113. Paysage éclairé par un soleil couchant.

VAN SON.

114. Des Fruits.

D. TENIERS.

115. Intérieur de Tabagie.

G. TERBURG.

116. Une jeune Fille à son clavecin.

117. Figures et animaux, goût de Berghem.

V. BLOEMEN.

118. Des Cavaliers à la porte d'une auberge.

F. MILLET.

119. 2 Tableaux faisant pendans, paysage et figures.

CARLETTE VERONEZE.

120. Le Mariage de Sainte Catherine.

121. Figures et animaux, composition de Vanromain.

HENRY, de Marseille.

122. Une Tempête.

Isaac OSTADE.

123. Figures d'hommes et enfans près d'un feu.

BROWER.

124. Scène familière. 57. 4

J. B. GREUZE.

125. Tête d'Enfant de caractère agréable et d'une belle couleur. 99. 9

F. MOUCHERON.

126. Paysage et figures. 119.

VERSCHURING.

127. Un Cavalier à la porte d'un parc. 40.

G. METZU.

128. Une Femme et sa suivante. 700.

129. Une Marchande de cerises, copie de P. de Hoy. 50.

130. Fruits et animaux, gibier mort, signé Bernard de Budi. 70.

MICHEAU.

131. Ruine, paysage, figures et animaux. 77.

132. L'Adoration des Mages, école de Rubens. 21.

133. Paysage, figures et animaux, goût de Vid. Does. 29. 1

134. Paysage et figures, école des Caraches. 19.

CASANOVA.

135. Marche de Cavalerie. 120. 1

136. Diane et Actéon, composition de l'Albane. 70.

P. PATEL.

0 . 10 . 137. Architecture, figures et paysage.

2 . '' 138. La Présentation au Temple, grisaille.

LACROIX.

70 . 5 . 139. Marine.

79 . 35 . 140. Idem par Vangoyen.

15 . '') 141. Paysage dans le goût de Gofredi.

SNEIDERS.

80 . '' 142. Animaux vivans.

40 . '' 143. Angélique et Médor, goût de Vercolie.

26 . 5 . 144. Jeux d'enfans, école de Vanderverf.

MAUPERCHÉ.

50 . '' 145. Paysage et figures.

POST.

74 . '' 146. Paysage orné de figures.

ABSOVEN.

40 . '' 147. Tabagie.

VANDERLYS.

29 . '' 148. Paysage et figures.

DEKER.

58 . '' 149. Paysage et fabriques.

150. Paysage et figures , dans le goût du Dominiquain... *24.*

151. Madeleine pénitente , goût de Scalken. *36.*

152. Une femme et des enfans près du buste d'Homère. *18.*

153. Paysage orné de figures et animaux , goût de Vanberg. *74.*

154. Paysage et figures , de Bartholomé. *40.*

155. Fruits de diverses espèces, par Dehem. *66.*

156. Un Médaillé orné de treize tableaux peints par Vanbalen. *144.*

VANBLOEMEN

157. Un Manège. *37.*

Par le même.

158. Figures et animaux. *120.*

MICHAU.

159. Paysage orné de figures. *43*

160. Plusieurs Tableaux par différens Maîtres, qui sont sous ce numéro , et que l'on vendra séparément.

De l'Imprimerie DE NICOLAS (Vaucluse) et BOUTONET, Rue Neuve-St.-Augustin', N°. 5.